INVENTAIRE

2654
Est g.

24680

BEAUX-ARTS

LES ARTISTES NORMANDS

AU

SALON DE 1863

PAR

ALFRED DARCEL

ROUEN.

IMPRIMÉ PAR D. BRIÈRE ET FILS,

RUE SAINT-LO, N° 7.

—

1863.

BEAUX-ARTS

LES ARTISTES NORMANDS

AU

SALON DE 1863.

Peinture.

Tous les artistes normands qui avaient envoyé leurs œuvres à l'exposition n'ayant point été également heureux devant le jury, c'est dans les salles destinées aux tableaux refusés que nous en trouverons plusieurs, et ce ne seront point les pires. Les jugements humains ont de tels hasards! Puis, tant que les juges seront des académiciens, c'est-à-dire des hommes d'un certain âge, qui se sont recrutés à la faveur de certains compromis, c'est la médiocrité raisonnable qui prévaudra auprès d'eux. Entre deux œuvres douteuses, l'une qui sera banale, sans qualités, mais aussi sans défauts choquants, l'autre pleine de promesses qui seraient déjà tenues si des défaillances extrêmes n'y déparaient des qualités extraordinaires, il est dans la logique des faits que ce soit la première que l'on doive préférer. Ainsi s'expliquent certaines exclusions qui étonnent tout d'abord. Nous

les signalerons à leur ordre, disant en quoi, à notre sens, elles ont pu justifier l'arrêt qui les condamne, mais en quoi aussi elle pourraient le faire casser.

Entrons cependant aux salles d'honneur où l'on trouve les toiles admises.

M. A. Aillaud, de Rouen, qui, à l'encontre de certains, ne craint pas de se réclamer de notre école municipale de peinture, nous semble avoir réalisé de grands progrès. La même facilité de composition distingue toujours les scènes militaires qu'il aime à reproduire, et sa couleur a conservé la même chaude harmonie, tout en se rapprochant davantage des tons que donne la nature. Les bleus de ses uniformes sont plus bleus, et le vert de ses végétations est vert, même par le printemps, ce qu'il ne faisait pas jadis. Ce qu'il lui faut acquérir, c'est plus de légèreté dans la touche en même temps qu'un dessin plus serré.

Le plus important des trois tableaux de M. A. Aillaud est *la Bataille de Magenta*, qui représente ce fameux mouvement tournant de la division Mac-Mahon auquel on dut le succès de la journée. Les troupes d'infanterie, massées en colonne par division, partent obliquement de la gauche pour aller attaquer Magenta, dont les maisons apparaissent au fond derrière un rideau d'arbres. Une batterie d'artillerie, placée au fond à droite, balaie les approches de la place. En avant et sur le premier plan, le général Mac-Mahon donne des ordres, accompagné de son état-major et suivi de son escorte. Tout se meut ous le soleil de juin qui emplit la toile de es jaunes clartés. Dans *l'Episode de la bataille*

de Solferino, où il y a moins d'unité, une batterie d'artillerie qui défile, montant à grand renfort d'hommes et de chevaux une pente escarpée, est peinte de verve, en plein mouvement, et l'une des meilleurs choses de M. Aillaud.

M. Albert de Balleroy ne nous semble pas en progrès, et son *Hallali courant* ne vaut pas *la Meute sous bois* d'il y a deux ans. Les chiens attaquent et poursuivent le cerf, qui n'en peut mais. La couleur est lourde et plombée dans les fonds, sans que pour cela les premiers plans s'enlèvent avec éclat.

Nous préférons *le Guet-Apens*. Maître renard s'est caché dans les roseaux qui bordent un étang, et il s'est élancé sur un canard imprudent tout occupé à faire admirer, sans doute, les émeraudes de son col à ses compagnes les cannes au plumage gris. Celles-ci s'éparpillent : l'une nage en grande hâte, le cou tendu et le bec ouvert ; l'autre s'envole, une troisième fait le plongeon. Cette scène, librement traitée, est d'une couleur gaie.

Que le portrait de M. le marquis de C. Q. n'a-t-il cette gaîté ? Mais c'est bien de l'audace à M. de Balleroy que de s'attaquer à une figure en pied plus grande que nature.

Nous n'aurons presque rien à ajouter à ce que nous avons dit de M. Eugène Bellangé il y a deux ans. Nous croyons que ce jeune homme produit trop tôt et de trop grandes scènes. Passe pour *la Culbute à Palestro* et *la Halte de Zouaves en Lombardie*. Ce sont de petits tableaux sans grande conséquence, qui peuvent aider un artiste à prendre le diapason des expositions et à voir quelles qualités il lui faut encore acquérir. Mais pour attaquer

une grande toile comme *le Drapeau du 91ᵉ à Solferino*, c'est autre chose. Le combat fut rude. Un sergent porte haut et droit le drapeau de la France au milieu des balles ennemies ; le porte-drapeau gît mort à ses pieds ; un officier qui a succédé à celui-ci dans le glorieux emploi est tombé et s'appuie encore aux jambes du sergent ; tout autour des cadavres gisent sur le sol ; à gauche un officier guide des soldats au secours du drapeau ; à droite, les Autrichiens reculent devant le renfort ; derrière s'étagent les hauteurs de Solferino. Les figures sont de proportions assez considérables, plus grandes qu'il ne faudrait, ce nous semble, pour M. E. Bellangé. Avec de petites figures, il est possible de tricher quelque peu et, sans être un dessinateur très savant, de tromper le public sur la valeur réelle de ses connaissances ; mais lorsque les personnages, comme ceux du *Drapeau*, ont 50 centimètres environ de proportion, il est nécessaire de les dessiner sérieusement et d'emmancher leurs membres comme il convient. Or, nous ne croyons pas que M. E. Bellangé asseoie sa peinture sur cette base solide d'un dessin rigoureux. Il y a certes un progrès sur les tableaux de la précédente exposition ; mais il y a encore beaucoup à acquérir. Ce qui manque à M. E. Bellangé, ce n'est pas le modèle seul qui le lui donnera, mais aussi l'étude de l'antique et des maîtres. Un modèle vulgaire lui indiquera les formes du corps humain ; mais la force dans l'élégance des proportions, il n'y a que l'intuition ou, ce qui est plus facile, l'étude des modèles qui puissent la transmettre. Cette qualité manque complétement à M. E. Bel-

langé. Officiers et soldats sont, dans ses tableaux, d'un type et d'un dessin vulgaires. Et quelles mains immenses! Qu'on ne croie pas que nous désirions que M. E. Bellangé revête de la capote du soldat de ligne ou de la veste de zouave *le Gladiateur* ou *l'Achille*; mais il y a une forme supérieure que Gros, que Vernet et d'autres ont su donner à leurs soldats, parce qu'ils ont été dans leurs commencements sous la forte discipline de l'étude de l'antique jointe à celle du modèle.

M. Berthélemy, de Rouen, n'a point été heureux devant le jury, qui a oublié que l'une des belles marines de l'exposition de 1861 était la sienne. Sur trois tableaux, deux ont été refusés, et nous ne savons trop si c'est le meilleur qui figure parmi les toiles admises. C'est un *Soir d'Orage en mer*. Les vagues lourdes montent verticales, dressent leur crêtes aiguës et retombent sur elles-mêmes, secouant fortement une grande barque de pêche qui tangue sur son ancre. Le soleil vient de disparaître, et le ciel enflammé à l'horizon, tout chargé de nuages au zénith, laisse sans lumière la mer sombre. Tout cela ne manque-t il pas un peu de rayonnement? et l'absence de lumière n'est-elle pas un peu le défaut capital de M. Berthélemy? Qu'il voie la mer si belle de M. Weber et celle de M. Brion, qui sont peintes toutes deux par un jour d'orage, et il reconnaîtra que ses eaux, à lui, ont une couleur sourde qu'il n'est pas toujours convenable de leur laisser.

M. G. Bouet, de Caen, a peint d'une belle couleur blonde, plus blonde que nature assurément, une vue de *l'Eglise de Westminster* prise à l'intérieur, au pourtour du chœur. Ce

tableau fidèle, avec ses tombes abritées de dais en pierre qui enceignent le chœur d'Edouard-le Confesseur, les piliers élancés de l'abside, est un des meilleurs tableaux d'architecture du salon.

M. Cabasson, de Rouen, n'a guère envoyé que sa carte à l'exposition. C'est une enfant maussade que l'on a mise en pénitence et qui fait la moue derrière la porte. Exécution sincère, mais sans agrément, tout-à-fait concordante au sujet. Mais alors pourquoi choisir un tel sujet ?

M. Caillou, paysagiste, né à Lisieux, est un nouveau-venu pour nous. Ses compositions élégantes manquent d'accent et de relief, mais elles possèdent une certaine sérénité qu'augmente encore l'heure que M. Caillou choisit de préférence. *Les Baigneuses, un Marais aux Chapelottes* sont des scènes de soir, avec des fonds d'arbres se profilant sur un ciel très fin aux tons de turquoise, où s'étagent de légers nuages rosés. Des eaux trop plombées dorment au milieu des prairies basses entrecoupées de bouquets d'arbres, ou coulent en silence à travers les futaies. Aucune note lumineuse ne réveille cette nature assoupie et ne la fait valoir par le contraste, comme M. Busson a su le faire dans son beau paysage représentant *un Coucher de Soleil dans les Landes*.

Un peu de cette timidité dans l'emploi des contrastes se remarque dans le grand paysage de M. E. Capelle, de Rouen. C'est encore un effet de soleil couché. Un canal s'enfonce à travers ses berges sablonneuses, qu'abritent des bouleaux. D'un côté s'étagent des roches grises plaquées de lichens, et des bœufs descendent s'abreuver. La lumière vient du fond,

dernier reflet du soleil qui s'est couché dans les bruyères. Cette composition reproduit très exactement certains aspects sauvages du parc de Mortefontaine, où M. Capelle s'est réfugié en pleine nature depuis plusieurs années ; mais elle a un grand défaut, défaut involontaire, il est vrai. Elle est à peu près de même dimension que la *Vénus* de M. Cabanel, et, comme ses tons assoupis sont en contraste avec les tons lumineux de ce tableau, on a cru ne pouvoir mieux faire que de s'en servir pour l'encadrer. Deux portraits de femmes vêtues de velours noir, placés de chaque côté, et le tableau de M. Capelle par dessus, font rayonner l'œuvre magistrale de M. Cabanel. C'est jouer de malheur. Cependant les noirs des deux portraits, contrastant aussi avec les gris clairs du tableau de M. Capelle, peuvent donner à ceux ci une transparence qui est loin de leur nuire. Mais, en définitive, il nous est difficile d'asseoir un jugement certain sur une œuvre qu'il nous a été impossible d'isoler de son entourage et de voir d'assez près pour en reconnaître les qualités intrinsèques. Le sentiment général est excellent, l'aspect est vrai. Y a t-il assez de relief ? Ne manque t il pas un peu d'air sous les arbres qui poussent à travers les rochers ? Nous ne saurions le dire avec certitude ; ce que nous pouvons assurer, c'est qu'il y a un progrès très évident.

M. Chaplin, des Andelys, est l'auteur de l'un des portraits de femmes en robe de velours noir qui encadrent *la Vénus*. L'autre portrait est celui de Mme de Clermont-Tonnerre, par M. Cabanel lui même. Un autre portrait de jeune fille en robe blanche et une *Diane*

endormie forment l'exposition de M. Chaplin. *Diane endormie !* Mettons que c'est Diane, mais non la chaste Diane, et ne chicanons pas pour une petite esquisse qui ne demande qu'à être mise sur une plus vaste échelle pour former un agréable trumeau. Mais c'est dessiné à la diable, si les roses et les gris jouent avec bonheur sur ces chairs blanches et sur ces draperies que soulèvent les amours en joie. Les mêmes harmonies lumineuses, roses et blanches, se retrouvent dans le portrait de la jeune fille. Dans celui de Mme C... les tons sont plus sourds et les ombres plus solides, afin de soutenir les noirs de la robe, noirs qui manquent de rayonnement si on les compare à ceux de la robe de Mme de Clermont-Tonnerre. Dessinateur médiocre, M. Chaplin est un coloriste heureusement doué, lorsqu'il ne sort pas des tons qu'il est habitué à combiner avec une habileté extraordinaire.

Les femmes peintres sont rares qui abordent les austérités et les grandes proportions de la peinture religieuse ; c'est ce qu'a tenté Mme Laure de Châtillon, de Chambray sur-Eure. Un *Portrait de Mme C...*, que l'on dit être Mme de Châtillon elle-même, explique cette audace. Ce portrait montre une femme à grands traits, non pas virils, mais accentués dans leurs lignes harmonieuses qu'adoucissent de grandes boucles qui tombent de chaque côté des joues. On conçoit que ces deux mains qui se croisent sur le meuble où cette belle personne s'appuie aient pu tenir la palette et le pinceau d'où sont sorties *les Filles de la Croix*. Debout, au pied de la croix, la Foi, drapée de blanc, élève un calice où

rayonne la blanche hostie et regarde le ciel. L'Espérance, trop nonchalamment appuyée sur l'arbre du salut, regarde l'hostie, et il y a quelque curiosité dans son fait. Enfin, la Charité, assise à terre, tient deux enfants dans ses bras, un blanc et un noir. Les trois figures s'enlèvent sur un fond d'or quadrillé. De toutes, la meilleure par le style est la Foi, qui est ample dans ses lignes et d'une belle expression, bien qu'elle manque un peu d'enthousiasme.

Nous avions reproché à M. Cœssin de la Fosse, de Lisieux, une imitation trop flagrante des procédés de M. Th. Couture, son maître. Nous ne savons si la critique a porté fruit, mais nous retrouvons moins, dans le tableau de cette année, cet aspect grenu et cet abus des tons blancs qui nous avaient choqué naguère. Ce tableau représente *la Chasse au Lion par les Arabes*. Le seigneur à la grosse tête a terrassé un imprudent qui a voulu l'approcher de trop près, et tous les Arabes du douar, le fusil à l'épaule, forment autour de lui un cercle qui se rétrécit jusqu'à former une muraille vivante tout hérissée de canons ; un se détache et s'avance : c'est un parent de la victime à qui est réservé le périlleux honneur de tirer le premier coup. Un vieil Arabe relève l'arme d'un jeune impatient, dont les membres nus reluisent au soleil. Mais reluisent-ils ? Nous ne le croyons pas. Malgré le soleil d'Afrique qui projette des ombres verticales sous les personnages, cette toile est sans lumière et sans reflets. M. Cœssin de la Fosse n'a pas osé heurter les tons noirs et les tons clairs ; car c'est bien par le contraste que l'on fait

la lumière et c'est avec du noir que l'on éclaire un tableau.

Malgré ces critiques, M. Cœssin de la Fosse nous semble dans une meilleure voie que celle où il s'était d'abord engagé, et son tableau est parmi ceux que l'on remarque au salon.

Nous n'avons rien de nouveau à dire sur les portraits de M. Court, non plus que sur *le Soleil couchant à Sainte-Adresse*, de M. Dévé, de Rouen. Lors de l'exposition de Rouen, où nous avions vu ce tableau, nous en avions loué les ombres transparentes, le ciel léger et l'harmonieuse couleur. Nous n'avons rien à rabattre de nos éloges.

M. Duchesne nous montre aussi deux des portraits que nous avions vus en octobre dernier. Le jury a été favorable à M. Duchesne. Il y a certes une certaine fraîcheur de ton dans la peinture de ce Rouennais d'adoption, mais cela ne suffit pas pour déguiser la mollesse du modelé et l'incertitude du dessin.

M^{lle} Eudes de Guimard, d'Argentan, est toujours le peintre des grâces enfantines et des bonnes religieuses. Cette peinture-là ira dans le paradis : puisse-t-elle s'y réchauffer! « Elle est froide comme une lucarne ouverte au Nord, » ainsi que le dit l'auteur de *M^{me} Bovary*. Le bleu vert et le gris s'y livrent un combat attristant sur la figure d'une foule de petites filles, charmantes du reste, qui parent un autel pour le mois de Marie ou qui suivent la procession dans le bourg de Batz. C'est dommage, car il y a du talent dans tous ces tableaux à la couleur marécageuse.

Une Marchande de Violettes, de la grandeur de la nature, est une étude d'enfant, où

nous ne retrouvons pas le dessin de M. Foulongne. Non pas que la tête et les mains ne soient dans une exacte proportion ; mais nous n'y retrouvons pas cette élégance, ce je ne sais quoi que l'on voyait aux décorations murales que M. A. Foulongne avait précédemment exposées.

Il y a encore de l'inexpérience chez M. G. Guttenger, de Rouen, et son paysage intitulé : *Environs de Pont-l'Evêque*, est surtout une promesse. Un bouquet d'arbres au milieu d'une prairie, des coteaux au fond et une flaque d'eau au premier plan ; le tout d'un vert clair très franc, sous un ciel tourmenté : voilà le tableau fait certainement en présence de la nature et voulu dans sa verte tonalité. M. G. Guttenger, qui n'annonce pas de maître, suit la voie des paysagistes qui aiment à se mettre en contact avec les intimités de la nature et à la reproduire avec toutes ses harmonies natives ou naïves, comme sont tentés de les appeler ceux qui traitent de plat d'épinards tout tableau où le vert est franchement exprimé.

M. J. Hauguet, de Rouen, a débuté par un grand tableau qui montre beaucoup d'assurance dans l'exécution, en même temps que certaines incertitudes dans le maniement de la lumière en général, si l'on peut ainsi dire. En introduisant dans sa composition un grand nombre de personnages, M. J. Hauguet n'a pas su les relier tous dans une même tonalité et faire tout converger vers un centre lumineux. L'effet est diffus, comme le sujet et la forme de la toile y prêtaient assurément. Un chef arabe, des Ouled-Naïl, accompagné des parents et des amis des deux

familles, ramène sa jeune épouse dans sa tribu. C'est donc *le Cortége d'une Mariée Arabe* que nous avons sous les yeux, et, si une scène arabe prête au pittoresque, en tant que cortége cela est assez rebelle à des effets variés de lumière. M. J. Hauguet a fort habilement disposé la scène, qu'il a dessinée en raccourci, les personnages venant presque sur le spectateur. L'époux à cheval marche en tête ; derrière lui, balancée par le pas cadencé d'un chameau, s'avance la mariée, que laissent apercevoir les rideaux abattus de ce palanquin dominé par une aigrette de plumes noires que *la Smala* d'Horace Vernet nous a fait connaître. Des femmes et des enfants à pied entourent la monture, tandis que les cavaliers font leur fantasia sur leurs chevaux lancés au galop. Les femmes de la tribu que l'on traverse, dressées sur leurs pieds, regardent défiler le cortége.

Élève de M. Couture, M. J. Hauguet affirme son maître en usant de ses procédés. Ce sont les mêmes empâtements blancs tout criblés de noir et recouverts de glacis. Cela peut être fort commode pour produire certains effets ; mais après tout ce n'est qu'une méthode de travail, et si cette méthode a plus d'importance que le sujet lui même, la peinture perd son objet. Ce n'est plus une scène que l'on offre au public, mais une carte d'échantillons et un spécimen de tours d'adresse. Or, nous craignons que dans son ardeur de néophyte, M. J. Hauguet ne se soit trop abandonné à un procédé qui, à notre avis, a fait tort à tous ceux qui l'ont employé d'une façon exclusive. D'un autre côté, M. J. Hauguet s'était posé un problème fort

difficile : celui de peindre des personnages vêtus de blanc. Le blanc est la pierre d'achoppement des peintres, et il y a un tableau parmi les refusés qui exerce les fous rires des bourgeois et l'enthousiasme des virtuoses, par cela seul qu'il représente une femme vêtue de blanc qui *s'enlève* sur une draperie blanche. Pour harmoniser tous ces blancs, il faut les varier de ton en les laissant des ... blancs. C'est à quoi M. Jules Hauguet n'a pas toujours réussi. Certains sont gris, d'autres sont roux. Enfin les noirs de ses ombres nous semblent trop intenses et sans reflet.

Après cette large part faite à la critique, il faut louer M. J. Hauguet de la façon dont il a distribué ses groupes, de la franchise de son exécution, de la fermeté de son dessin et du charme même avec lequel est rendue la pose abandonnée de la jeune épouse, couchée dans son palanquin. Aujourd'hui que le grand jour du salon lui a montré par quels excès de verdeur péchait sa peinture, nul doute qu'il ne corrige ce qu'on trouve de trop heurté dans ce beau début.

M. Ch. Hermann, du Havre, a exposé *une Perdrix*, que nous n'avons pu trouver. Elle était morte et n'a pu s'envoler. Mais était-elle rouge, était elle grise, posée sur le dos, la tête pendante, ou accrochée à un clou par la patte? Graves questions. Mais était-elle peinte dans le mode mineur ou dans le mode majeur, terne ou éclatant? Plus graves questions qu'il nous est impossible de résoudre.

P. S. La perdrix est accrochée par la patte : grise d'aspect et de couleur et grasse à point. Il s'agit de couleur et non d'autre chose.

Si M. Hébert n'est point un de ces aveugles qui ne veulent point voir, la pire espèce qu'il y ait, l'exposition de ses œuvres qu'il a faite au milieu des toiles refusées devra lui faire ouvrir les yeux. Partout autour de lui il aura pu reconnaître l'étude de la nature qui fait absolument défaut à ses toiles. Ailleurs il y a des faiblesses, des défaillances ; mais il y a quelque chose. Chez lui, il n'y a rien. Nous parlons du dessin. Quant à sa couleur, elle est souvent puissante, parfois harmonieuse, toujours distinguée. Mais une agréable enluminure ne suffit pas : elle laisse un cadre vide quand elle ne recouvre pas des dessous bien dessinés.

Le Bon Samaritain, de M. Krug, de Drubec, est penché sur le corps nu du blessé qu'il a rencontré couché au revers du chemin. Des rochers à gauche, le cheval à droite, profilent leur silhouette sombre sur le ciel enflammé. Ce tableau, de grandes dimensions, est d'un aspect saisissant ; mais le corps du blessé est modelé d'une façon heurtée et n'est, à vrai dire, qu'un « dessous » sur lequel l'artiste devrait longtemps revenir, afin d'en étudier les plans secondaires.

Les portraits de M. Krug sont en pied et de très grandes dimensions, un peu vides et sombres, mais d'une belle tournure.

M. Laugée, de Maromme, nous inquiète, non pas que nous ayons la moindre crainte sur son talent, mais nous ne trouvons pas qu'il en fasse toujours un emploi judicieux. Ainsi M. Laugée sait à ravir modeler une figure éclairée par reflet dans les demi-teintes d'une ombre transparente ; il y met une charmante coquetterie de tons fins et doux. Cela

convient à merveille dans de petites toiles ou pour une figure isolée, mais dans un tableau d'histoire n'est plus de mise. D'abord ces finesses disparaissent lorsque le tableau est vu d'une certaine distance, puis ces agréments le rapetissent en distrayant l'attention que devraient seuls frapper les grands aspects de la composition. Ainsi le *Saint Louis lavant les pieds aux pauvres*. Le saint roi, vêtu d'une robe bleue fleurdelisée que recouvre un manteau bleu, est penché vers les pieds d'un enfant qu'une femme assise sur une estrade tient sur ses genoux. Un rayon de soleil frappe sur le corps de l'enfant et se reflète sur sa figure, sur celle de la mère et sur celle d'une vieille femme placée à ses côtés. Tout cela est fort agréable et piquant. On aime à en étudier l'analogue dans le tableau de chevalet de M. Comte, représentant *Louis XI chassant des rats* ; mais dans le Louis IX, ce qu'on veut sentir avant tout, c'est la grandeur morale du saint roi qui humilie sa majesté terrestre aux pieds des humbles et des souffrants. Or, tous ces agréments distraient l'attention en nuisant à la simplicité de la scène. De même pour les tons roses et les laques transparentes qui éclairent les vêtements des pauvres placés au fond et qui reçoivent l'aumône qu'un moine tire de la « cassette de saint Louis. » Ce sont là des gaîtés de pinceau que nous ne trouvons point en leur place, et c'est dommage qu'il en soit ainsi, car ce tableau perd beaucoup à vouloir être trop agréable.

Le Premier Né, scène prise dans quelque chambre nue de quelque chaumière de Picardie, nous montre mieux en leur place

toutes les qualités de M. Laugée. Un gai soleil tamise ses rayons à travers le rideau fermé de la fenêtre et inonde la pièce d'une belle lumière blonde qui dessine tout de ses clartés adoucies : la femme en son lit, la matrone qui soigne l'enfant, et le père et les enfants qui le comtemplent.

La Bouillie est un de ces titres simples qui vous disent tout d'un coup de quoi il s'agit. Une belle jeune paysanne tient son enfant sur ses genoux et lui donne la becquée, tandis que la grand'mère sourit au marmot. Les figures sont de grande proportion, vues en buste et éclairées dans la demi-teinte de cette belle lumière blonde que M. Laugée sait faire rayonner sur ses toiles.

La Prise d'habit de M. E. Legrain, de Vire, est disposée comme dans un tableau de Granet, mais ne possède point les effets puissants que le peintre d'Aix savait donner à ses intérieurs.

Au fond brille d'une lumière rosée le chœur de la chapelle remplie de prêtres et d'officiants. Une immense grille quadrillée sépare de cette partie livrée au monde la chapelle réservée à la règle. Les sœurs, debout dans leurs stalles, sont alignées de chaque côté, un cierge à la main ; au centre, la supérieure se prépare à couper la chevelure de la jeune novice agenouillée devant elle ; plus en avant, deux sœurs debout au lutrin se profilent en noir sur le fond clair des murs percés de hautes fenêtres. Rien de mélodramatique. Tout se passe le plus simplement du monde, comme une chose assez ordinaire, du reste. Les tons sont cherchés avec soin, mais la peinture, bien qu'habile, manque encore d'accent.

On peut en dire autant du *Portrait de Mme L...*, posé facilement, mais peint avec quelque mollesse, dans des tons sourds. Néanmoins, en rappelant nos souvenirs de l'exposition de 1861, nous trouvons que M. Legrain est en progrès sur lui-même.

L'empereur Napoléon donnant audience à la comtesse de Bonchamps a fourni à M. F. Legrip l'occasion de réunir dans une pièce meublée dans le style impérial le plus classique et le plus rigoureusement exact l'empereur, l'impératrice Joséphine et la reine Hortense, s'intéressant au sort de la veuve et de la fille du chef vendéen.

La scène est facilement disposée, peinte avec un soin quelque peu pénible, et a plu où il fallait qu'elle fût agréée. Pour de simples audiences du matin, l'impératrice et la reine de Hollande se revêtaient-elles comme pour un bal, même par les modes qui régnaient alors? C'est une question que nous posons à M. Legrip. La reine Hortense n'a-t-elle pas un peu plus d'épaule gauche qu'il ne convient à une personne de sa taille? C'est une autre question qu'il est plus aisé de résoudre.

M. J. Leman poursuit ses études à travers le dix-septième siècle et a eu le malheur de se rencontrer sur le même terrain que M. Gérôme. Bien que le *Louis XIV et Molière* de ce dernier ne soit pas un tableau parfait, la précision du dessin, la sûreté du modelé, l'étude des physionomies y font grand tort au *Petit Lever de Louis XIV*, car il s'agit encore là du grand roi et du grand comique.

L'anecdote est-elle vraie? On en doute, car elle n'apparaît qu'assez tard, et c'est Mme Campan qui, la première, la met au jour.

Peut être était ce une tradition encore vivante à la fin du dix huitième siècle, mais les contemporains n'en parlent pas.

Vraie ou fausse, l'anecdote a servi de thème à trois peintres : M. Ingres, M. Gérôme et M. J. Leman, et en passant de l'un à l'autre, la grande personne de Louis XIV a été se diminuant. Dans le tableau de M. Ingres, la table est dressée sur l'estrade de la ruelle, et le roi, assis et couvert, domine l'assemblée, à laquelle il montre Molière tout interdit de l'honneur compromettant de s'asseoir à la table du monarque. Dans le tableau de M. Gérôme, la table est posée sur le parquet, et Louis XIV, assis, est dominé, bien que couvert, et par le dossier de son fauteuil et par les personnes qui s'inclinent vers lui. Il est amoindri. Enfin, dans celui de M. J. Leman, le roi, tête nue, en braies et la robe de chambre ouverte, est couché tout de son long dans son fauteuil et semble un bon vivant qui dit à son entourage : « Nous allons rire ! » Malgré les courtisans, les huissiers, les gentilshommes et les valets, et la pompe et les lambris de Versailles, il n'y a plus de roi.

Molière, près de s'asseoir, donne son manteau à un valet et s'incline. La tourbe des courtisans circule autour de la table, tandis que l'huissier de la chambre, debout contre la balustrade qui ferme la ruelle, la verge en main, en interdit l'entrée à ceux qui sont moins haut placés dans la faveur du maître. Malgré l'habitude qu'il a contractée de peindre des compositions à personnages nombreux, nous ne croyons pas que M. J. Leman soit encore de tempérament à mener à bien une aussi vaste composition que *le Petit Lever*

du Roi. Il y a certes des parties charmantes dans sa toile : celle de gauche, notamment, en dehors de la balustrade, est d'une belle couleur et bien éclairée. Mais, comme nous le disions plus haut, le modelé manque de précision et la couleur de ressort.

La toile intitulée *les Portraits d'Amis* transforme en joyeux compères assemblés autour d'un flacon de très graves érudits habitués à grignotter, tout en les conservant, les bouquins de nos bibliothèques publiques. Ils sont peints de grandeur naturelle et vus à mi-corps, passablement ressemblants et agréablement peints dans ces tons blonds vénitiens que M. Leman affectionne. Le *Portrait du statuaire Ch. Cordier* est dans les mêmes données et meilleur, à notre avis, que le portrait multiple de MM. tels et tels.

Le Pont des Invalides, avec les quais qui l'avoisinent en amont, a fourni à M. Lépine, de Caen, l'occasion de peindre une fort jolie petite étude très franche de ton et de facture, qui rappelle fort agréablement certaines vues de M. Corot.

La petite Gardeuse de Vaches, de M. Lhuillier, de Granville, affecte quelque allure empruntée aux paysannes épiques de M. Breton. Debout derrière son veau favori, qui lui suce les doigts, elle a l'air d'une princesse dont un roi baiserait la main. Cette peinture froide, mais estimable, se retrouve dans deux tableaux de nature morte, représentant l'un un pot-au-feu et tout ce qu'il faut pour le remplir, l'autre du gibier à garnir une broche opulente.

Décidément M. Massé, d'Elbeuf, aime à peindre les départs. Il y a deux ans c'étaient

des troupiers allant en omnibus au chemin de fer d'Italie ; cette année c'est l'empereur qui suit la même route. Napoléon III est en voiture avec l'impératrice, tandis que les ouvriers du faubourg Saint Antoine percent la foule, l'entourent et l'acclament. Cette composition populeuse est froidement conçue et froidement exécutée, et de cette couleur grise qu'on ne peut éviter avec nos costumes modernes ; mais elle est facilement dessinée et, en somme, une bonne peinture officielle.

Une Parisienne aux bains de mer, coiffée d'un petit chapeau rond en paille, vêtue d'un paletot bordé de rouge et d'une robe relevée sur la jupe est un agréable portrait de fantaisie, facilement enlevé. Quant au *Portrait du docteur Campbel*, auquel nous souhaitons des clients moins bien portants que lui, c'est une ébauche à peine terminée dans les mains et qui n'est qu'un à peu près dans le reste.

Le Souvenir de Vitré, de M. Mermel, de Cherbourg, montre plus de souci de la nature que les paysages faits de pratique exposés il y a deux ans. Des maisons en pans de bois, déjetées et ventrues, plantées au hasard, garnissent les berges d'une rivière qui fait au fond un coude sous les murs du château féodal de Vitré. La couleur, d'un gris doré, assez triste en définitive, ne vaut pas le dessin fort consciencieux de cette étude.

Les amateurs rouennais ont dû n'avoir point oublié une *Bacchante* exposée par M. Michel, en 1860, à l'Hôtel-de Ville. C'est une étude un peu sommaire d'une svelte jeune fille qui, appuyée d'une main sur un tertre que recouvre la fauve dépouille d'une panthère, renverse sa tête en arrière et relève l'autre

bras pour couronner un Terme. La tête disparaît dans ce mouvement, mais la ligne du corps se développe harmonieuse, et à part quelques exagérations de longueur et quelques incertitudes dans le dessin des pieds, cette figure dénote un excellent sentiment de la forme. Quant à la couleur, empruntée au Titien, elle est, à notre avis, trop montée de ton, mais splendide par places, comme dans la peau de panthère et dans les fonds. Malgré ces éminentes qualités, cette toile a dû être exposée dans les galeries des œuvres refusées, ainsi que le portrait de femme que nous avions vu à l'automne dernier dans les galeries du musée. Ici M. Michel pèche par un excès contraire, par l'inconsistance du ton. Ce portrait, on doit s'en souvenir, est peint dans une gamme claire et opalescente, qui demande une exposition en demi-jour. Mais la grande lumière du salon a dévoré les tons fins, les subtilités de la couleur, pour ainsi dire, et le modelé des chairs semble vide et creux. C'est un point auquel M. J. Michel devra prendre garde dans sa peinture actuelle, qui est l'antipode de l'ancienne. Malgré cela, il vaut mieux tomber comme M. J. Michel que de réussir comme certains.

Nous avons beau faire, tout en nous refusant à nier M. P. Millet, comme plusieurs le font, il nous est également impossible de le placer aussi haut que d'autres le voudraient mettre. C'est un homme intelligent, qui sait ce qu'il veut faire, mais à qui manquent les moyens d'exécution. Une lettre écrite à un critique avec une fermeté de style malheureusement absente de sa peinture dit nettement quelle est sa poétique et quels sont ses

moyens. Sa poétique, c'est que « ce n'est pas tant les choses représentées qui font le beau que le besoin qu'on a eu de les représenter ; » que « tout est beau, pourvu que cela arrive en son temps et à sa place ; » ses moyens sont de tout sacrifier, agréments et détails, à l'idée qu'il s'agit d'exprimer, et de faire vrai. Ainsi, en voulant exprimer le labeur sans relâche du paysan condamné à retourner le maigre champ d'où il tire sa subsistance, M. P. Millet a peint un grand homme osseux, le front déprimé, la tête pointue, les cheveux en broussaille, plus entêté qu'intelligent, s'appuyant des deux pattes sur sa houe, les jambes écartées. Une chemise de grosse toile aux plis épais, un maigre pantalon bleu, étroit, dont les jambes cylindriques sont trop larges cependant, et des sabots sans forme où s'implantent les pieds de la bête, voilà son costume. Il se repose, l'œil clignant sous le soleil, qui le frappe en plein. La moquerie française a trouvé que cet être obstiné qui ne sait pas même se garantir du soleil, appuyé sur son hoyau, représentait l'assassin Dumollard venant de mettre en terre une de ses victimes, et l'esprit français n'a pas eu tort. Ce paysan est un être exceptionnel, abruti et idiot, non un type, mais une calomnie. Alors pourquoi le peindre ? et depuis quand les efforts de l'art doivent-ils être concentrés à la reproduction intense du laid et du difforme ? D'autant plus que le paysage est fort beau, quoique très simple, où la brute est plantée sur ses trois appuis.

Dans *le Berger ramenant son troupeau*, la lune se lève sanglante et déformée par l'at-

mosphère lourde qui flotte sur la terre. Une charrue abandonnée dans un champ se détache sur le ciel. Un troupeau de moutons se presse dans un chemin creusé parmi les labours, éclairé sur la croupe par la rouge lumière, les pieds dans l'ombre et la poussière. Le chien veille sur le talus, et le berger, grande silhouette noire, précède, enveloppé dans sa limousine. C'est triste, vrai, un peu trop noir peut-être dans l'ombre, et, à vrai dire, tout n'y est guère plus qu'un contour vide.

Devant un talent sincère comme celui de M. Millet, nous ne voudrions pas plaisanter ; mais il nous est impossible de ne pas trouver que tout est laineux dans *la Cardeuse de laine* : les chairs, la camisole, la robe et le tablier. Cette façon de peindre par petites touches apparentes donne à tous les objets un aspect grenu et cotonneux, qu'augmente la simplicité des plis, exagérée afin de rendre l'étoffe plus grossière. Ce tableau est d'ailleurs assez remarquable par l'harmonie rose, trop cherchée ou trop montrée, qui y domine, et par un soin plus grand que par le passé à dessiner les traits du visage.

Malgré les grandes qualités d'impression que nous reconnaissons dans les œuvres de M. F. Millet, si ce doit être là la peinture de l'avenir, nous désirons fort que l'avenir n'arrive qu'alors que nous n'y serons plus.

M. Mongodin, de Vire, est le Meissonier des charrons, quand il n'est pas celui des tailleurs de pierres. Mais il a un faible pour *les Charrons*, car voici deux fois de suite qu'il les peint sur des panneaux qui ne sont guère plus grands que la main avec un soin et une

conscience fort estimables. Les ombres moins durement opposées aux lumières que par le passé et l'harmonie générale mieux étudiée que dans les précédents tableaux dénotent une étude assidue et donnent un certain charme placide à l'atelier représenté cette année, où travaillent une demi douzaine d'êtres microscopiques fort bien dessinés.

Que dirions-nous de M. Morel-Fatio que nous n'ayons souvent déjà dit? Personne ne connaît comme lui la construction et le gréement d'un navire, et pas un ne rend au même degré la finesse des brumes matinales aux teintes jaunes opalines, et les grandes ondulations de la mer montrant sa force, même quand elle est au repos. Mais on pourrait trouver qu'il ne garnit guère ses toiles et que, de peur de troubler l'impression qui doit en ressortir, il laisse une part trop grande aux ciels, aux brumes et à la mer.

Ce sont des impressions tristes que ressentait M. Oudinot, de Domigny, lorsqu'il a peint ses deux paysages de cette année. *Un Mauvais Chemin* contourne une montagne et a été taillé dans ses flancs. Il est soir et le vent souffle. Quelques arbres se tordent au milieu des roches noires et un cavalier se hâte de sortir de cet endroit lugubre. Dans *la Méditation*, une suite de falaises sombres s'étage, le pied dans la mer que colorent les derniers reflets du jour. Au premier plan, sur un étroit tertre de gazon, une femme demi-nue est assise, la tête dans la main. C'est un peu terne, mais ce coin de la nature solitaire est calme malgré le dessin tourmenté des rochers, et l'impression générale

est tout à fait concordante au sujet. Un sentiment sinistre ou mélancolique se dégage des deux compositions de M. Oudinot.

Peindre la catastrophe du récit de Théramène d'un pinceau romantique, cela peut sembler original, mais doit être dans la vraie réalité des choses ; car les eaux qui se gonflent, les chevaux en furie et le monstre hideux doivent avoir des mouvements moins compassés que dans les vers harmonieux de Racine. M. Julien de la Rochenoire, du Havre, l'a pensé, et, prenant à M. E. Delacroix son pinceau et sa couleur, il a esquissé *la Mort d'Hippolyte*. Les chevaux se cabrent par des mouvements impossibles au milieu des vagues furieuses. Quant au héros, on le voit à peine. Ce n'est ni antique ni grec, c'est du Delacroix. Dans *l'Abreuvoir*, M. J. de la Rochenoire emprunte davantage à Géricault, mais sans posséder la fierté de son dessin.

M. Ribot, qui s'est fait un nom en peignant exclusivement des cuisiniers, ne réussit jamais mieux que lorsqu'il les prend pour sujets de ses tableaux où s'harmonisent les tons blancs et noirs, glacés de quelques frottis roses dans les chairs. Aussi, *les Plumeurs* à veste blanche et en bonnet plat, occupés à dépouiller de pauvres volailles, valent-ils mieux que *la Toilette du matin* et *la Prière*. Les pauvres petites ont beau se passer de l'eau sur la figure, elles ne laveront jamais le noir irrémédiable qui s'y étend, ainsi que sur leurs membres et sur leurs vêtements. Aussi voyez-les à *la Prière* du matin, agenouillées dans la chapelle : elles sont toujours aussi barbouillées. D'ailleurs, étant de plus grandes dimensions que d'habitude, on voit mieux qu'elles sont d'un dessin peu précis. M. Ribot a pris à

Velasquez, à celui des célèbres scènes populaires des musées d'Espagne, plutôt qu'à celui des portraits de Paris et d'Angleterre, ses gris harmonieux et ses noirs profonds : il ne faudrait pas cependant user jusqu'à l'abus de ce procédé et de ces effets. Le maître en est sorti pour peindre les blondes et lymphatiques infantes ; le disciple devrait bien en sortir aussi quand il peint les enfants, comme dans *la Toilette* et *la Prière*.

C'est un paysagiste de style que M. P. de Saint-Martin, de Bolbec, et son *Baptême du Christ* est une des compositions les plus élevées du salon ; nous la placerions à côté de *l'Orphée* de M. Français, si elle montrait plus de fermeté dans l'exécution. Un ruisseau torrentueux coule sur un lit de sable au pied de hautes falaises dénudées ; il contourne un promontoire formé par de grandes assises de roches stratifiées, sur lesquelles a pris racine un bouquet d'arbres majestueux. En avant, sur la berge, un ange est agenouillé, tandis que, dans les eaux, Jean baptise le Christ incliné devant lui. Au-dessus d'eux s'ouvre la nue d'où descend un rayon vertical. Un grand calme règne dans ce paysage, qui nous rappelle certaines rives solitaires et sauvages du Doubs ou de l'Aveyron. La couleur est blonde et harmonieuse ; mais un voile brumeux s'étend sur le feuillage des arbres, qui n'est point modelé avec toute l'énergie que nous eussions désirée. Malgré ces faiblesses, ce paysage montre un artiste d'un esprit élevé, marchant d'un pas ferme dans la voie de la grande école française tracée par Claude et le Poussin.

M. de Sancy, d'Argentan, a peint agréablement un *Chien d'Arrêt*, épagneul anglais, en

quête au pied d'un buisson dont les tons verts font valoir la robe blanche et soyeuse.

Nous n'aurons guère à dire du *Lac des Crocodiles*, dans la Louisiane, de M. Sebron, si ce n'est que c'est un paysage curieux ; mais nous louerons fort la *Vue intérieure de l'église Saint-Marc de Venise*. Les coupoles et les voûtes avec leurs mosaïques à fond d'or, les murs avec leurs revêtements de marbre, les colonnes brillantes, les lampes d'or, la lumière éclatante, qui se colore richement au milieu de toutes ces splendeurs, tout est rendu avec un juste sentiment du ton de chaque chose et du ton de l'ensemble, et forme un tableau d'une impression vraie, qui rappelle fort exactement l'effet de la vieille église byzantine.

Il y a longtemps que M. J. Sorieul vit retiré dans son atelier ; mais ce n'a point été pour s'y reposer, car le tableau par lequel il recommence à nous donner signe de vie dénote de très grands progrès et un artiste en pleine possession de lui même. M. J. Sorieul a songé au triste lendemain des batailles. Nous sommes maîtres de Sébastopol, mais il faut enterrer les morts, et, en déblayant les débris accumulés dans la courtine de Malakoff, on trouve enseveli sous un amas de poutres, de terre et de gabions, le cadavre d'un officier tenant embrassé *le Drapeau du 91e* et couchés à côté de lui les sous-officiers chargés de sa défense. La scène est grave et triste, et la couleur concordante. La peinture de M. J. Sorieul a acquis beaucoup de fermeté, sans que cela tourne en sécheresse, et son tableau placé dans le salon carré, à côté de l'*Attaque*, de M. Protais, et du *Portrait de l'empereur*, de M. Flandrin, supportait sans

en être écrasé ce voisinage, d'autant plus redoutable que le succès attirait tout le monde vers ces deux œuvres.

Les Fleurs et les Fruits de M. Trébutien, de Bayeux, s'étalent sur un des plus grands tableaux du salon ; mais nous ne croyons pas que leur auteur ait encore le tempérament nécessaire pour réussir ces grandes machines décoratives. Ses gerbes de roses trémières et de pavots, qui dominent des cascades de grappes de raisins, sont habilement arrangées sur une grande draperie bleue qui, en outre, recouvre à moitié des vases en orfèvrerie, et de là descend sur le dallage d'une terrasse en avant de portiques où s'accrochent d'autres draperies. Tout cela est un peu extravagant, mais heureux d'arrangement. Quant à la couleur, elle est blafarde et inconsistante. Il a neigé sur les lumières, et le regard perce à jour les pétales des fleurs et les grains du raisin. Le ressort manque dans tout cela. Ce n'est pas le même défaut que l'on peut reprocher au portrait de M. Vigot, de Coutances. Ce portrait d'un homme âgé d'une cinquantaine d'années, largement traité, en pleine pâte et en pleine lumière, est d'un excellent effet, bien que le costume et les fonds soient un peu trop négligés.

La Mise au Tombeau, de M. Viger-Duvignau, nous montre de sérieuses qualités de dessin, que gâte une certaine froideur d'exécution. Trois disciples descendent le corps du Christ dans la grotte qui s'ouvre sur le Calvaire. La Madeleine les éclaire une torche en main. Au fond, c'est à-dire à l'ouverture de la grotte, la Vierge, trop jeune, s'appuie aux parois du rocher, accompagnée de saint Jean tout en pleurs. Timide devant les opposi-

tions de lumière qu'aurait fournies à un coloriste le parti qu'il a adopté, M. Viger-Duvignau n'a osé éclairer ses personnages ni par la lumière du jour qui pénètre à l'entrée de la grotte, ni par celle de la torche que tient la Madeleine. Il en résulte un effet indécis, ne prêtant aucun élément dramatique à la scène, qui aurait pu se passer de cette complication inutile. Ce sont, en somme, les froides lueurs du jour qui dominent. Les personnages sont correctement dessinés ; quelques parties sont bien étudiées, mais on ne sent pas l'effort des porteurs sous le poids du corps, et certains ajustements sont incompréhensibles. Ainsi la main du disciple qui devrait soutenir le torse du Christ, passée par dessous l'aisselle, n'existe point. Il y a un bras qui s'avance derrière l'épaule, puis rien. Il ne faut pas cependant que ces critiques de détail fassent perdre de vue l'ensemble de cette estimable composition, d'où se dégage un certain sentiment religieux.

Miniatures. — Aquarelles. — Dessins.

Faisons comme l'a fait le livret de l'exposition et mettons à part cette partie de l'art que certains appellent secondaire, mais dans laquelle il est aussi difficile d'être supérieur que dans le grand art. C'est M. A. Cassagne que nous trouvons en tête avec de grandes aquarelles très magistralement touchées. *Le Chemin creux sous les Châtaigners* et *le Cloître de Vaux* renferment d'excellentes parties, éclairées à merveille et d'un solide et d'un lumineux qui dénotent de très grands progrès chez M. A. Cassagne. Les dégradations de ton qui résultent de la perspective aérienne sont

mieux comprises de lui que par le passé et en conséquence mieux rendues.

Les portraits à la mine de plomb de M. J. Chaplain, de Mortagne, dont nous trouverons tout-à-l'heure les sculptures, sont agréablement traités, mais sans grand style.

M^{lle} Chosson, de Cany, est coloriste en ce sens qu'elle aime à opposer les vives lumières aux ombres solides. Mais son portrait de M^{lle} F... est plutôt une préparation largement traitée qu'une étude achevée. En tous cas, c'est une œuvre qui dénote un talent viril.

M. Feulard, qui habite le Havre, est un miniaturiste de la vieille école, au dessin serré et au travail patient. Mais son portrait d'homme n'est pas moins modelé avec largeur et d'une excellente coloration. Il vaut, à notre avis, ceux de bien des miniaturistes en réputation.

Il y a défaut d'unité dans le portrait à l'aquarelle de M. D. Finck, de Rouen. A force de vouloir exprimer tous les détails de la physionomie d'un modèle très divers en ses traits, M. Finck a perdu l'ensemble de vue. Le portrait au pastel a plus d'unité, mais aussi moins de solidité que l'aquarelle.

Quant à M. X. de Grisy, de Lisieux, il montre dans son étude de jeune fille une couleur triste qui n'est point dans les habitudes du pastel.

M^{lle} de Maussion, de Falaise, continue à réduire sur la porcelaine les chefs d'œuvre du Louvre et à les interpréter aussi fidèlement qu'on peut le faire avec les procédés de ce genre restreint. C'est un des tableaux de la galerie de Rubens que M^{lle} de Maussion a pris pour modèle cette année, et, si sa plaque de porcelaine ne reproduit pas toute la splendide coloration du maître d'Anvers, elle en

rappelle au moins les gaités et l'aspect général.

En disant que les miniatures de M^lle E. Morin ont eu un grand succès au salon, nous ne faisons qu'enregistrer un fait. Ses têtes frappent par la largeur de la touche en même temps que par la franchise du coloris ; on y retrouve un souvenir de Hall et de Fragonard, mais avec un sentiment tout moderne. Le portrait de M^me M... et celui de M^lle D. de B.., opposés, non sans une certaine coquetterie, dans leurs colorations et dans leurs natures : l'un frais et poupin, éclatant de jeunesse et santé, l'autre attristé par une mélancolie maladive, montraient le talent de M^lle E. Morin sous deux aspects divers. L'un des deux laissait apercevoir aussi quelques parties un peu négligées, il faut bien le dire. Le grand portrait de M^me S..., drapée dans un burnous blanc, est une belle étude, d'un dessin plus ferme que les deux autres médaillons, sans cesser d'être aussi largement peint. Largeur et précision, c'est là la fin de l'art.

Sculpture.

M. Chaplain, de Mortagne, dont nous venons de louer les mines de plomb, nous semble encore mieux manier l'ébauchoir et le ciseau que le crayon. Son médaillon en marbre représentant un homme d'un certain âge, au nez effilé, aux traits accentués, est intelligemment compris et rendu avec fermeté dans ses plans divers. Le buste en plâtre d'une jeune fille douée de plus de physionomie que de beauté montre une exécution différente. Les traits, qui, étant trop accusés, eussent nui à l'effet général du modelé, sont

« passés » avec adresse, de façon à laisser dominer l'ensemble.

C'est un infatigable artiste que M^me Lefebvre-Deumier. A chaque salon, elle apporte une statue en marbre qui passe à travers les rigueurs du jury. *L'Étoile du Matin* vaut ses aînées. C'est une jeune fille vêtue d'une mince tunique collée au corps, les deux bras pudiquement croisés sur la poitrine, qui descend à pieds joints, portée sur des nuages. Nous avouons ne point aimer les nuages en sculpture ; cette figure ressemble trop à quelque danseuse de l'Opéra, sans crinoline, debout sur ses pointes, après avoir battu un entrechat.

Un autre artiste assidu aux expositions, c'est M. Leharivel-Durocher, de Chanu (Orne). Il n'en manque pas une, malgré de nombreux travaux sur place ; mais quelquefois, comme cette année, il n'expose guère que les esquisses de ces travaux. M. Leharivel Durocher est surtout un statuaire religieux. Ce n'est ni par la gravité sereine, ni par la joie pure de la statuaire du moyen âge que se signalent les œuvres de M. Leharivel-Durocher : c'est par un sentiment mélancolique plus moderne.

Ses saintes semblent avoir quelque regret du monde ou se complaire aux tristes pensées du calvaire. Leur douce mélancolie reflète un des côtés attendris du catholicisme, et nous ne connaissons rien qui l'exprime mieux que les deux statues du porche de l'église Sainte Clotilde, à Paris : sainte Théodechilde et sainte Geneviève, traitées dans un style librement inspiré du treizième siècle.

Ces qualités, le jeune statuaire normand a pu les développer à son aise dans la cha-

pelle du petit séminaire de Séez, où il vient de sculpter sur une longue frise les litanies de la Vierge, et pour laquelle il vient d'esquisser un des bas reliefs exposés. Le sujet est *le Christ bénissant les petits enfants*. Ce choix, si convenable pour décorer le frontispice d'une école où l'enfance se prépare à la vie laïque ou cléricale sous la tutelle de la religion, rentre également dans les données du talent gracieux de M. Leharivel-Durocher. Là, son ciseau peut exprimer toutes les tendresses et toutes les innocences. Cette esquisse, cependant, ne nous satisfait pas entièrement. Les figures se détachent trop du fond pour être modelées en bas-relief, comme l'a fait M. Leharivel-Durocher. Elles semblent aplaties, sans que rien justifie ce procédé. Enfin, il y a certaines négligences à réparer dans l'ajustement tout moderne des charmants babys qui s'empressent autour du Sauveur.

Le Buste de la Vierge, en marbre de Paros, est une très gracieuse étude. C'est la Vierge à seize ans, alors que les troubles de la maternité divine ne l'ont point encore rendue songeuse.

M. E. Leroux, d'Ecouché, nous semble avoir encore beaucoup à acquérir avant que de devenir un sculpteur éminent. Il en est encore à la période des études, et son *Faune*, qui marche en portant un faunisque sur les épaules, est une statue fort incomplète. On sent sous le plâtre les touches martelées du doigt qui a pétri la terre, et la figure se tient sur ses jambes avec un aplomb inquiétant. Les formes sont élégantes cependant et ne manquent point d'une certaine gracilité juvénile.

M. A. Levéel, que la croix de la Légion-d'Honneur vient de récompenser de ses travaux, a exposé un petit modèle en bronze de la statue équestre de Marceau. Il est dans la nature de M. Levéel d'aimer le mouvement, et jamais ce statuaire ne brillera par le style. Il y a un certain apaisement cependant dans le Marceau. L'élégant général arrête brusquement son cheval qui se roidit contre le mors et se ramène en arrière. Nous craignons que la tête du cavalier, amplifiée de son kolback, ne soit de trop forte proportion pour le reste du corps.

Gravure et Lithographie.

Ayez donc passé cinq années de votre vie à la villa Médicis à copier les chefs-d'œuvre de la Renaissance, à en graver au moins un, pour avoir, au retour, à interpréter les œuvres de M. Toulmouche. C'est ce qui est arrivé cependant à M. Bertinot, de Louviers. Les commandes de gravures au burin sont si rares, qu'il faut bien saisir tout ce qui se présente, et sans la calchographie du Louvre et la maison Goupil, ce grand art de la gravure française risquerait de mourir d'inanition, faute de nourriture, par le temps de photographie où nous vivons. M. Toulmouche n'a pas porté bonheur à M. Bertinot, qui a fait une gravure grise d'après le tableau que ce peintre élégant a intitulé *le Bouquet*.

M. Chaplin manie la pointe de l'aqua-fortiste avec une liberté qui souvent dégénère en licence... à l'égard du dessin, s'entend; parfois aussi à l'égard du goût. M. Chaplin, qui doit se reprocher d'avoir inspiré quelques lithographies malsaines, ne hait pas le retroussé, comme dans *les Tourterelles*. Les

portraits de MM. Ziem et Daubigny sont des œuvres plus sévères et meilleures, ainsi que d'un effet plus mâle et plus soutenu.

M. Ribot trace aussi sur le vernis l'esquisse des scènes de cuisiniers que son pinceau aime à reproduire. Ses eaux-fortes, un peu brutalement traitées, sont d'un effet piquant avec des noirs profonds opposés avec esprit aux effets blancs du papier. M. H. Valentin, d'Yvetot, est plus pénible dans ses eaux-fortes, que, d'ailleurs, il n'a point exécutées d'après lui-même, mais d'après les peintures un peu grises de M. Magaud. Nous ne retrouvons plus là les légères morsures du cuivre et les spirituels griffonis que nous avions vus jadis.

MM. Riault, de Rouen, et S. Sargent, de la ville d'Eu, sont de très habiles tailleurs de bois, que la gravure de dessins de M. G. Doré absorbe et qui, façonnés au genre du plus fécond de nos illustrateurs, rendent avec tout le scrupule possible ses compositions d'un aspect si original.

Que dire de M. E. Leroux, de Caen, que nous n'ayons plusieurs fois dit déjà ? Nul ne comprend comme lui la peinture de Decamps et ne la traduit sur la pierre lithographique avec un crayon plus intelligent et plus coloré. Aussi M. E. Leroux ne reproduit guère que la peinture de Decamps, ce qui lui porte bonheur, du reste, non pas auprès du jury, qui oublie qu'une seconde médaille lui a été décernée il y a dix ans déjà, mais auprès des amateurs, qui le placent au niveau des plus habiles.

Architecture.

Une étude de *l'Eglise romane de Gargilesse* (Indre), exécutée avec facilité par M. Conin, de Caen, et une autre de *l'Eglise de Saint-Pierre-Montmartre*, restaurée plus qu'il n'est permis, par M. Delaroque, du Havre, ne sortent pas de la moyenne ordinaire des travaux archéologiques.

Les études de l'école communale fondée par la chambre de commerce de Paris, par M. Just Lisch (d'Alençon), dénotent un artiste désireux de concilier la raison avec les données de l'architecture classique. Restreint par l'exiguïté des fonds qui lui étaient alloués, M. J. Lisch a été forcé de faire régner la plus grande simplicité dans l'ordonnance de ses bâtiments. Aussi aucun ornement qui n'appartienne à la construction qui s'annonce franchement et donne un certain caractère à son œuvre.

—

Faut-il résumer nos impressions à la suite de cet inventaire de l'art normand, où le choix ne nous a pas été permis? Nous avouons que le courage nous fait un peu défaut et que nous ne voyons pas, de plus, grand prétexte à jugement général. Chacun va où le pousse la pente de son esprit: quelques-uns à l'aventure; certains, avec une ferme volonté d'atteindre à un certain idéal, creusent leur sillon avec la ténacité normande; ils savent ce qu'ils veulent, et malgré l'excentricité de leur œuvre, ils marqueront dans l'histoire de l'école française.

ROUEN. — IMP. DE D. BRIÈRE ET FILS.

www.ingramcontent.com/pod-product-compliance
Lightning Source LLC
Chambersburg PA
CBHW071442220526
45469CB00004B/1634